FOR CREATIVES

Q&A a Day for Creatives is a journal of questions and prompts designed to help you explore your creative potential in a new way every day. The ritual of completing a daily drawing is an important part of keeping your brain sharp, helping you to be more focused, solve problems better, and even improve your memory.

This journal will capture your daily creative meditations for four years, but this is not an art school workbook. You can make it as silly or as serious as you want. You can observe how your technical skill progresses, or how your perception of the questions changes over the years. Get your pencils, pens, and even crayons ready. *Q&A a Day for Creatives* is a wonderful way to see the creative possibility in every day—and in yourself.

POTTER STYLE

POTTER STYLE

Copyright © 2015 by Potter Style

Published in the United States by Potter Style, an
imprint of the Crown Publishing Group, a division of
Random House LLC, an imprint of Penguin Random
House, New York.

www.crownpublishing.com
www.clarksonpotter.com

POTTER STYLE is a trademark and POTTER with
colophon is a registered trademark of Random
House LLC.

Library of Congress Cataloging-in-Publication Data
 Q&A a day for creatives: a 4-year journal.—First
Edition.
 1. Creative ability—Miscellanea. 2. Diaries—
Authorship—Miscellanea. 3. Doodles. I. Title.
 Q and A a day for creatives.
BF411.Q15 2015
 153.35—dc23

 2014035862

ISBN 978-0-8041-8640-7

Printed in China

Text by Autumn Kindelspire
Book and cover design by Danielle Deschenes

10 9 8 7 6 5 4 3 2

First Edition

January

NEW YEAR'S
RESOLUTIONS?
DRAW ONE THING
YOU'D LIKE TO
ACHIEVE THIS YEAR.

20__

20__

20__

20__

20__

20__

20__

20__

January

3

NEW YORK,
PARIS, LONDON,
HONG KONG, OR
SOMEWHERE ELSE—
WHICH CITY SKYLINE
DO YOU SEE IN YOUR
MIND RIGHT NOW?

20_ _

20_ _

20_ _

20_ _

20__

20__

20__

20__

20_ _

20_ _

20_ _

20_ _

20__

20__

20__

20__

7

WHAT DO YOU
SEE IN YOUR
FINGERPRINT?

20__

20__

20__

20__

January

SELECT A BOOK OFF
THE SHELF AND
OPEN TO A RANDOM
PAGE. ILLUSTRATE
THE CONTENT OF
THAT PAGE.

20__

20__

20__

20__

9

LEOPARD SPOTS,
VARIEGATED LEAVES,
HONEYCOMBS—PICK
A PATTERN IN
NATURE TO DRAW.

20__

20__

20__

20__

January

10

WHAT ARE YOU
FEELING LIKE
TODAY. VAN GOGH'S
SUNFLOWERS
OR MUNCH'S **THE
SCREAM**? DRAW
EITHER FROM
MEMORY.

20__

20__

20__

20__

11.

FIND THE NEAREST
WINDOW TO YOU.
ILLUSTRATE WHAT
THE CLOUDS
LOOK LIKE.

20_ _

20_ _

20_ _

20_ _

20__

20__

20__

20__

DOODLE A
MICROSCOPIC
ORGANISM THAT
WANTS TO BE
YOUR FRIEND.

20__

20__

20__

20__

January

14

A GROUP OF DOGS
PLAYING POKER
IS A FAMOUS IMAGE,
SO HOW ABOUT
TWO SQUIDS
PLAYING CHESS?

20__

20__

20__

20__

DESIGN YOUR
PERFECT PIZZA,
TOPPINGS AND ALL.

20 _ _

20 _ _

20 _ _

20 _ _

January

16

DRAW THE
SHOES YOU ARE
WEARING (OR
PLAN TO WEAR)
TODAY.

20__

20__

20__

20__

17

CAN SCRIBBLE
MARKS LOOK
ANGRY? CAN
A DOODLE
COMMUNICATE
HAPPINESS?
CONVEY YOUR
CURRENT EMOTION
IN FREE-FORM
DRAWING.

20__

20__

20__

20__

20__

20__

20__

20__

20__

20__

20__

20__

CHOOSE A COMMON
IDIOM SUCH AS
"THE CAT'S
PAJAMAS,"
"LUCKY DUCK,"
OR "DRUNK AS
A SKUNK," AND
TRY A LITERAL
INTERPRETATION.

20__

20__

20__

20__

21.

DRAW A
CORPORATE LOGO
FROM MEMORY.

20__

20__

20__

20__

20__

20__

20__

20__

WHAT DID YOU
HAVE FOR DINNER
LAST NIGHT?

20__

20__

20__

20__

20__

20__

20__

20__

January

25

MAKE A STILL-
LIFE OUT OF FIVE
ORDINARY OBJECTS
WITHIN VIEW.

20__

20__

20__

20__

January

26

DRAW ONE OBJECT
THAT SYMBOLIZES
A CHORE YOU NEED
TO DO TODAY.

20__

20__

20__

20__

20__

20__

20__

20__

20__

20__

20__

20__

20__

20__

20__

20__

January

30

COFFEE, TEA,
OR COLA? WHAT
IS TODAY'S
CAFFEINATED
BEVERAGE OF
CHOICE?

20__

20__

20__

20__

31.

IMAGINE YOURSELF
LOST AT SEA.
WHAT WOULD
THE LIGHTHOUSE
THAT SAVED YOU
LOOK LIKE?

20__

20__

20__

20__

February

IF YOU LIVED IN
ANOTHER ERA
OF HISTORY,
WHAT WOULD
YOUR PORTRAIT
LOOK LIKE?

20__

20__

20__

20__

2

DRAW AN OBJECT
THAT'S SYMBOLIZES
THE REGION
OR COUNTRY YOU
LIVE IN.

20__

20__

20__

20__

DRAW A BIRD DOING
SOMETHING THAT
A BIRD WOULDN'T
NORMALLY DO.

20__

20__

20__

20__

4

DESIGN YOUR
PERFECT
PLAYGROUND.

20_ _

20_ _

20_ _

20_ _

20__

20__

20__

20__

WHO IS YOUR BEST FRIEND?

20_ _

20_ _

20_ _

20_ _

20__

20__

20__

20__

SKETCH OUT A
TATTOO YOU CAN
IMAGINE GETTING
ON YOUR ARM,
POPEYE STYLE.

20__

20__

20__

20__

CAN YOU ILLUSTRATE
THE SOUND OF
SNAPPING FINGERS?

20__

20__

20__

20__

10

A SPACESHIP JUST
LANDED ON EARTH.
THE DOOR OPENS,
AND THE ALIENS
EMERGE

20__

20__

20__

20__

February

11

ILLUSTRATE THE
"STORY" OF YOUR
DAY WITH JUST
A SINGLE IMAGE.
NO TEXT.

20__

20__

20__

20__

20__

20__

20__

20__

20--

20--

20--

20--

14

TODAY YOU'RE
GIVING OUT A
CANDY HEART TO
EVERYONE YOU
MEET. ILLUSTRATE
THE HEART AND
ITS SLOGAN.

20__

20__

20__

20__

MAKE A SELF-
PORTRAIT, BUT
SOMETHING'S FISHY
ABOUT IT. WHAT
WOULD YOU LOOK
LIKE IF YOU WERE
A FISH?

20__

20__

20__

20__

February

16.

CAREFUL: WHAT
YOU'RE ABOUT TO
DRAW RIGHT NOW
IS HOT!

20_ _

20_ _

20_ _

20_ _

February

17

DRAW SOMETHING
IN A THREE-
DIMENSIONAL
PERSPECTIVE. IT
CAN BE AS SIMPLE
AS A CUBE OR AS
COMPLEX AS A
CATHEDRAL.

20__

20__

20__

20__

18

WHAT'S YOUR
FAVORITE
CONDIMENT?
SHOW IT IN ACTION.

20_ _

20_ _

20_ _

20_ _

February

19

CHOOSE ONE OBJECT
IN THE ROOM.
CONSIDERING ONLY
ITS SHAPE, COULD
YOU TURN IT INTO
SOMETHING ELSE?

20__

20__

20__

20__

20__

20__

20__

20__

CAN YOU SHOW
EXTREME EMOTION
JUST BY DRAWING A
SINGLE EYE?

20__

20__

20__

20__

IF THE FIRST
LETTER OF YOUR
NAME WAS A
LIVING, BREATHING
CREATURE, WHAT
WOULD IT
LOOK LIKE?

20_ _

20_ _

20_ _

20_ _

EVERYTHING
IN MODERATION.
BUT SOME THINGS
ARE BETTER IN
EXCESS. WHAT'S
ONE OF THEM?

20__

20__

20__

20__

24

A TINY BLUE GUY WITH A WHITE HAT? A TALKATIVE, CARROT-CHOMPING BUNNY? DRAW YOUR FAVORITE CARTOON CHARACTER FROM MEMORY.

20__

20__

20__

20__

FILL TODAY'S
DRAWING SPACE
WITH SOMETHING
ABSTRACT.
ADDING AS MANY
COLORS AS YOU
POSSIBLY CAN.

20__

20__

20__

20__

February

26

GRAB ONE ITEM
FROM YOUR PANTRY
AND GIVE IT THE
ANDY WARHOL
TREATMENT, À LA
HIS CAMPBELL'S
SOUP IMAGES.

20__

20__

20__

20__

TODAY, TRY DRAWING
A COMPOSITION
WITHOUT RAISING
YOUR PENCIL
OR PEN FROM
THE PAGE.

20__

20__

20__

20__

February

28

THINK OF A
FAVORITE OR ICONIC
CHARACTER FROM
LITERATURE. CAN
YOU DRAW HIM
OR HER?

20__

20__

20__

20__

February

29

IN HONOR OF
LEAP YEAR, DRAW
SOMETHING
HOPPING OVER
SOMETHING ELSE. IT
CAN'T BE A FROG.

20__

20__

20__

20__

1

DRAW A PIECE OF
JEWELRY YOU COVET.

20__

20__

20__

20__

DOG OR CAT? DRAW
THE OPPOSITE OF
YOUR ANSWER.

20__

20__

20__

20__

HERE'S A FOUR-
PARTER: DRAW
AN INTERESTING
SHAPE IN THE
FIRST PANEL OF
THIS PAGE. NEXT
YEAR, CONTINUE
THE COMPOSITION
BY EXTENDING THE
SHAPE INTO THE
NEXT PANEL,
AND SO ON.

20__

20__

20__

20__

WHAT HOUSEHOLD
ITEM WOULD MAKE
A PERFECT WEAPON
TO FIGHT OFF AN
ANGRY BEAR?

20__

20__

20__

20__

5

ILLUSTRATE THE
LAST HEADACHE YOU
REMEMBER HAVING.

20_ _

20_ _

20_ _

20_ _

CREATE A
REBUS MESSAGE
(A PICTOGRAM
IMAGE: AN "EYE"
FOR THE PRONOUN
"I," FOR EXAMPLE,
OR A HEART SHAPE
FOR THE WORD
"LOVE," ETC.).

20__

20__

20__

20__

7

WHAT'S THE ONE
ITEM YOU'RE MOST
EMBARRASSED
THAT YOU OWN?

20__

20__

20__

20__

ILLUSTRATE THE
INGREDIENTS
NEEDED TO MAKE
THE PERFECT
GRILLED CHEESE
SANDWICH.

20__

20__

20__

20__

March

9

DRAW A LANDMARK
(THE EIFFEL
TOWER? MOUNT
RUSHMORE?) USING
ONLY SQUARES,
TRIANGLES,
AND CIRCLES.

20__

20__

20__

20__

March

10

DEPICT MOVEMENT,
BE IT AN APPLE
FALLING FROM
A TREE OR AN
OLYMPIC SPRINTER.

20__

20__

20__

20__

11.

NECKTIE OR SCARF? IF YOU HAD TO WEAR ONE TODAY, WHAT WOULD IT LOOK LIKE?

20__

20__

20__

20__

March

12

SEARCH EBAY
OR ETSY FOR
SOMETHING
UNEXPECTED AND
EYE-CATCHING
TO DRAW.

20__

20__

20__

20__

COMPOSE AN
ABSTRACT DRAWING
THAT DEPICTS YOUR
BANK ACCOUNT'S
CURRENT STATUS.

20__

20__

20__

20__

March

14.

IF YOU WERE
A SUPERHERO,
WHAT WOULD
YOUR COSTUME
LOOK LIKE?

20__

20__

20__

20__

March

15

TO HONOR THE
IDES OF MARCH,
DRAW THE MOST
SHAKESPEAREAN
THING YOU CAN
THINK OF.

20_ _

20_ _

20_ _

20_ _

March

16

ILLUSTRATE ONE OF
THE MOST VALUABLE
LIFE LESSONS YOU
ADHERE TO.

20--

20--

20--

20--

DRAW A PICTURE
FRAME. NOW
WHAT'S INSIDE IT?

20_ _

20_ _

0_ _

0_ _

20__

20__

20__

20__

19.

A FOUR-PARTER!
OVER THE COURSE
OF THE NEXT FOUR
YEARS, FILL EACH
PANEL WITH THE
LIFE OF A TREE,
FROM ACORN
TO SAPLING,
AND ONWARD
TO MATURITY.

20_ _

20_ _

20_ _

20_ _

20__

20__

20__

20__

21

WHEN YOU THINK
OF AN IMPORTANT
PERSON IN YOUR
LIFE, WHAT IMAGE
OR ITEM COMES
TO MIND?

20_ _

20_ _

20_ _

20_ _

March

22

DRAW A JAR OF
BRIGHTLY COLORED
JELLYBEANS. HOW
MANY BEANS ARE IN
THE JAR?

20__

20__

20__

20__

20_ _

20_ _

20_ _

20_ _

20__

20__

20__

20__

25

WHAT WOULD YOU
STICK INSIDE A
JELL-O MOLD?

20__

20__

20__

20__

20__

20__

20__

20__

WHAT DO OTHER
PEOPLE ASK YOU TO
DRAW MOST OFTEN?

20_ _

20_ _

20_ _

20_ _

20__

20__

20__

20__

March

29

HOW WOULD A
CHILD DEPICT
YOUR OCCUPATION?

20_ _

20_ _

20_ _

20_ _

20__

20__

20__

20__

20__

20__

20__

20__

IT IS SAID THAT A
PERFECT CIRCLE
DOES NOT EXIST.
GIVE IT A TRY
ANYWAY, AND FILL
IT IN WITH AN
ABSTRACT PATTERN.

20 _ _

20 _ _

20 _ _

20 _ _

2

IMAGINE A
CLOTHESLINE
STRUNG ACROSS
TODAY'S PANEL.
WHAT KINDS OF
GARMENTS ARE
HANGING OUT
TO DRY?

20__

20__

20__

20__

CAN YOU
INCORPORATE THESE
THREE THINGS
INTO A SCENE: AN
ELEPHANT, A PARK
BENCH, A BALLOON?

20__

20__

20__

20__

4

ILLUSTRATE LIGHT. IS IT A CANDLE FLAME, A FIREPLACE, OR A RAGING WILDFIRE?

20__

20__

20__

20__

April

5

STUDY AND DRAW
THE NEGATIVE SPACE
OF THE SCENE IN
FRONT OF YOU.

20__

20__

20__

20__

April

REVEAL THE
PATTERNS IN THE
CHAOTIC. STUDY
BROKEN GLASS, A
CLUMP OF WEEDS,
OR EVEN TV STATIC
TO GET INSPIRED.

20__

20__

20__

20__

IMAGINE A
NEW STAR
CONSTELLATION
NAMED AFTER YOU.
WHAT MIGHT THAT
LOOK LIKE?

20__

20__

20__

20__

April

ILLUSTRATE A
SPRING SHOWER.

20_ _

20_ _

20_ _

20_ _

20__

20__

20__

20__

April

10

TRY DRAWING
THE SCENE IN FRONT
OF YOU USING
YOUR NON-
DOMINANT HAND.

20__

20__

20__

20__

20__

20__

20__

20__

12

CREATE A PIE CHART
THAT DESCRIBES
YOUR DAY (FOR
EXAMPLE: 20%
CRAPPY, 30%
MEETINGS, 10%
ON BUS, ETC.).

20__

20__

20__

20__

YOU'VE BEEN
COMMISSIONED TO
PAINT A DECORATIVE
EGG IN ANY
STYLE YOU WISH.
THUMBNAIL IT HERE.

20--

20--

20--

20--

April

14.

CREATE AN
ILLUSTRATION
BASED ON THE
NAME OF YOUR
STREET.

20_ _

20_ _

20_ _

20_ _

20__

20__

20__

20__

16

WHAT IS YOUR
ULTIMATE MODE OF
TRANSPORTATION?

20_ _

20_ _

20_ _

20_ _

20__

20__

20__

20__

18

DRAW THREE
DIFFERENT SMALL
OBJECTS SCALED IN
RELATION TO EACH
OTHER, SUCH AS A
PIECE OF POPCORN,
A GRAIN OF RICE,
AND A STRAWBERRY.

20_ _

20_ _

20_ _

20_ _

20__

20__

20__

20__

April

20

FIND SOMETHING
WOODEN IN YOUR
HOME. STUDY THE
GRAIN OF THE
WOOD. WHAT DO
YOU SEE?

20_ _

20_ _

20_ _

20_ _

April

21

DRAW A BULBOUS,
AMOEBA-LIKE
SHAPE. NOW, FILL IT
IN WITH SOMETHING
ELSE TO CREATE A
NEW IMAGE.

20__

20__

20__

20__

April

22

BUILD A ROBOT.
WILL IT MAKE YOUR
LIFE EASIER OR
ATTACK YOU?

20 _ _

20 _ _

20 _ _

20 _ _

April
23

LOOK UP TODAY'S
DATE ONLINE TO
SEE WHAT FAMOUS
PEOPLE WERE
BORN ON THIS DAY.
DRAW A BIRTHDAY
GREETING FOR ONE
OF THEM.

20__

20__

20__

20__

April

24

WHAT IS YOUR
"SPIRIT ANIMAL"
FOR TODAY?

20_ _

20_ _

20_ _

20_ _

20__

20__

20__

20__

20_ _

20_ _

20_ _

20_ _

April

27

COMPOSE A
PORTRAIT OF
ONE OF YOUR
FAVORITE ARTISTIC
IMPLEMENTS (PEN,
BRUSH, WACOM
TABLET?)

20__

20__

20__

20__

20__

20__

20__

20__

20__

20__

20__

20__

20_ _

20_ _

20_ _

20_ _

DESIGN A
HAT FOR THE
KENTUCKY
DERBY.

20__

20__

20__

20__

2

WHAT'S ON TOP
OF YOUR ICE
CREAM SUNDAE?

20__

20__

20__

20__

BRUSHING YOUR
TEETH IS BORING.
BRING IT TO LIFE
AS A SURREALIST
DRAWING.

20__

20__

20__

20__

May

4

CONSIDER THE
SEVEN CONTINENTS.
PICK ONE AND DRAW
IT FROM MEMORY.

20__

20__

20__

20__

May

5

WHAT FLOWERS
WOULD BE IN A
BOUQUET YOU'D GIVE
TO AN IMPORTANT
LOVED ONE?

20__

20__

20__

20__

8

ANTHROPOMORPHIZE
(MAKE HUMAN-LIKE)
ONE OBJECT IN
YOUR HOME.

20 _ _

20 _ _

20 _ _

20 _ _

STRIPES OR POLKA
DOTS? COMPOSE
A PIECE USING
THE DESIGNS AND
COLORS THAT SUIT
YOUR MOOD.

20__

20__

20__

20__

May

ILLUSTRATE THE
CONCEPT OF
"SURPRISE."

20__

20__

20__

20__

20__

20__

20__

20__

May

10

A FOUR-PARTER:
COMPOSE A
DIAGRAM TO TEACH
CHILDREN HOW TO
TIE SHOELACES.
START WITH THE
FIRST STEP ON YEAR
ONE; REVISIT NEXT
YEAR ON THIS DATE
FOR STEP TWO, ETC.

20__

20__

20__

20__

20__

20__

20__

20__

20__

20__

20__

20__

20__

20__

20__

20__

14.

CREATE A FLOOR
PLAN OF YOUR
LIVING OR
WORKSPACE. BE
AS DETAILED AS
YOU CAN.

20__

20__

20__

20__

DRAW THE OBJECT
THAT BEST FITS
YOUR MOOD:
HAMBURGER, CANOE,
OR CANNONBALL.

20__

20__

20__

20__

16.

GET OUT A RULER
AND DRAW
SOMETHING WE
NORMALLY THINK
OF AS CURVED
(LIKE AN APPLE OR
SNAKE) USING ONLY
STRAIGHT LINES.

20__

20__

20__

20__

20__

20__

20__

20__

20_ _

20_ _

20_ _

20_ _

May

19

DRAW THE
CONVEYANCE YOU'D
MOST LIKE TO
RIDE IN TODAY:
GONDOLA, TUG
BOAT, OR BIPLANE.

20__

20__

20__

20__

May

20

HOW WOULD YOU
ILLUSTRATE A SMELL
THAT YOU LOVE?

20__

20__

20__

20__

May

21.

DRAW A BELOVED
ITEM THAT YOU
LOST AND NEVER
RECOVERED.

20__

20__

20__

20__

20__

20__

20__

20__

CHECK YOUR
PHONE FOR YOUR
MOST RECENT CALL
OR MESSAGE. DRAW
A PORTRAIT OF
THAT PERSON.

20__

20__

20__

20__

24

THINK OF A SONG
YOU'VE BEEN
HEARING A LOT
LATELY. CREATE AN
ILLUSTRATION TO
ACCOMPANY IT.

20_ _

20_ _

20_ _

20_ _

20__

20__

20__

20__

May

26

DRAW A TINY
WORM, AND
THEN FILL IN ITS
THOUGHT BUBBLE
TO SHOW WHAT IT'S
DREAMING ABOUT.

20__

20__

20__

20__

PICK AN OBJECT
IN YOUR BEDROOM
TO STUDY. DRAW
IT FIRST THING IN
THE MORNING AND
AGAIN RIGHT BEFORE
BED. DO YOU SEE IT
DIFFERENTLY?

20__

20__

20__

20__

28

HOW DO YOU
EXPRESS YOUR
ANGER?

20__

20__

20__

20__

May

29

COMPOSE AN
IMAGE OF A WAVE
IN MOTION.

20--

20--

20--

20--

30

WHEN YOU THINK OF
THE WORDS "TALL
TALE," WHAT IMAGE
INSTANTLY COMES
TO MIND?

20__

20__

20__

20__

20__

20__

20__

20__

June

1

WHO OR WHAT WAS
YOUR FIRST LOVE?

20__

20__

20__

20__

DRAW AN
AWARD RIBBON
CELEBRATING A
SMALL PERSONAL
ACHIEVEMENT.

20__

20__

20__

20__

June

3

EXAMINE THE
CONTENTS OF
THE NEAREST
TRASH CAN.
WHAT'S INSIDE?

20_ _

20_ _

20_ _

20_ _

20__

20__

20__

20__

June

5

TRY TO CREATE A
BRIGHTLY HUED
ABSTRACT PIECE IN
TODAY'S PANEL.

20__

20__

20__

20__

June

6

DESIGN A
COMPLICATED
MAZE. WHAT'S
AT THE END OF
IT? CHEESE, OR
SOMETHING ELSE?

20__

20__

20__

20__

June

LOOK UP EDWARD
HOPPER'S FAMOUS
NIGHTHAWKS
PAINTING ONLINE.
CREATE YOUR OWN
MINI-VERSION OF
A DINER SCENE.

20__

20__

20__

20__

June

∞

IS TODAY A
CHAMPAGNE FLUTE,
A MARTINI GLASS,
OR A COFFEE MUG
KIND OF DAY?

20__

20__

20__

20__

SOMEONE IS
KNOCKING AT YOUR
DOOR. WHO IS IT?

20__

20__

20__

20__

June

10

SMOOTH AS SILK
OR ROUGH AS
FIVE-DAY STUBBLE—
CHOOSE A TEXTURE
TO ILLUSTRATE.

20__

20__

20__

20__

June

11

SOME THINGS GO TOGETHER LIKE PEANUT BUTTER AND JELLY. CAN YOU COMBINE TWO THINGS THAT DON'T?

20_ _

20_ _

20_ _

20_ _

June

12

SMART PHONE
ARCHIVAL DUTY:
DRAW A PICTURE
OF YOUR PHONE,
CRACKED SCREEN
AND ALL.

20__

20__

20__

20__

20_ _

20_ _

20_ _

20_ _

June

14

WHAT ITEMS
ARE ON YOUR
KITCHEN COUNTER
RIGHT NOW?

20__

20__

20__

20__

June

15.

ILLUSTRATE THE
CONTENTS OF
YOUR IDEAL
PICNIC BASKET.

20_ _

20_ _

20_ _

20_ _

June

16.

FIND A STONE OR
PEBBLE. COMPOSE
AN IMAGE THAT
ILLUSTRATES ITS
TEXTURE AND SIZE.

20__

20__

20__

20__

June

17

FROM MAKEUP TO
SHAMPOO TO A
RAZOR. DRAW AN
EVERYDAY PERSONAL
BEAUTY PRODUCT
FROM YOUR
BATHROOM CABINET.

20__

20__

20__

20__

June

18

WHAT ACTION OR
ACTIVITY DO YOU
LIKE TO DO OR WISH
YOU DID MORE OF?

20__

20__

20__

20__

June

19.

CASSETTE TAPE,
VINYL ALBUM, CD,
OR DIGITAL MUSIC
FILE? DRAW ONE.

20__

20__

20__

20__

20__

20__

20__

20__

June

21.

WHAT COMES TO
MIND WHEN YOU
THINK OF THE
WORD "SKULL"?

20_ _

20_ _

20_ _

20_ _

WHAT ARE YOU
BORED OF DRAWING?
IS THERE A WAY
TO MAKE IT
EXCITING AGAIN?

20__

20__

20__

20__

June

23

A CLASSIC STILL-
LIFE SUBJECT IS
A CORNUCOPIA
OF FRUIT. (LOOK
IT UP ONLINE TO
SEE EXAMPLES.)
CAN YOU COMPOSE
A "MODERN"
CORNUCOPIA?

20__

20__

20__

20__

USING AS MANY
COLORS AS YOU
CAN, ILLUSTRATE
THE FEATHERS OF
A PEACOCK.

20__

20__

20__

20__

25

WHAT DOES
YOUR HAIR LOOK
LIKE TODAY?

20_ _

20_ _

20_ _

20_ _

June

26

CREATE A PLAID
OR AN ARGYLE,
WHICHEVER SUITS
YOUR PREFERENCE.

20__

20__

20__

20__

20_ _

20_ _

20_ _

20_ _

20__

20__

20__

20__

WHAT ARE YOU
WEARING TODAY?
FIVE MONTHS
AGO, YOU WERE
INSTRUCTED TO
DRAW WHAT YOU
MIGHT BE WEARING
FIVE MONTHS IN THE
FUTURE. GO BACK
TO JANUARY 29
AND SEE HOW YOUR
VISION COMPARES
TO REALITY.

20_ _

20_ _

20_ _

20_ _

DRAW A TINY BOAT
AT THE TOP OF
YOUR PANEL. WHAT
IS SWIMMING
UNDERNEATH IT?

20__

20__

20__

20__

July

1

WHAT WAS THE LAST
FRUIT YOU ATE?

20__

20__

20__

20__

20__

20__

20__

20__

July

3

CREATE A
RENDERING OF A
STREET SIGN YOU
SAW TODAY.

20__

20__

20__

20__

DRAW FIREWORKS.

20__

20__

20__

20__

July

5

WHAT WOULD BEST
SYMBOLIZE YOUR
LIFE'S BIGGEST
CHALLENGE
RIGHT NOW?

20__

20__

20__

20__

PUT SOMETHING
YOU HATE (HORSE
FLIES? LOUD
TALKERS?) INTO
ONE OF THOSE "DO
NOT" SYMBOLS
(A CIRCLE WITH
A LINE RUNNING
DIAGONALLY
ACROSS IT).

20__

20__

20__

20__

DRAWING A
CONVINCING-
LOOKING BOWL
OF SPAGHETTI
ISN'T AS EASY
AS IT SOUNDS.
TRY IT.

20__

20__

0__

0__

CREATE AN
ILLUSTRATION OF
A GRANDFATHER
CLOCK. DRAW THE
HANDS OF THE
CLOCK TO THE TIME
IT IS RIGHT NOW.

20__

20__

20__

20__

July

9

DRAW THE COVER
OF A BOOK YOU
RECENTLY READ.
PLACE A "THUMBS
DOWN" OR "THUMBS
UP" SYMBOL NEXT
TO IT ACCORDINGLY.

20__

20__

20__

20__

20__

20__

20__

20__

11.

DRAW THREE
THINGS YOU WISH
YOU OWNED.

20__

20__

20__

20__

20__

20__

20__

20__

July

13

IF YOU COULD
SPEND TODAY ON
THE BEACH, WHAT
WOULD YOU BUILD
IN THE SAND?

20__

20__

20__

20__

July

14

REMEMBER THE
'80S? WHETHER
YOU DO OR NOT,
GRAB SOME COLOR
MARKERS AND
SHOW WHAT
COMES TO MIND.

20_ _

20_ _

20_ _

20_ _

20__

20__

20__

20__

July

16

A WRENCH,
A HAMMER, OR A
SCREWDRIVER—
WHAT TOOL BEST
EVOKES YOUR DAY?

20—

20—

20—

20—

July

17

WHAT IS ONE
OF YOUR BIGGEST
FEARS?

20__

20__

20__

20__

20__

20__

20__

20__

19.

OPEN A DICTIONARY
(OR GO TO
ONE ONLINE).
ILLUSTRATE THE
FIRST INTERESTING
WORD THAT YOU
COME ACROSS.

20_ _

20_ _

20_ _

20_ _

DO A COMPO-
SITIONAL STUDY
OF ONE OF YOUR
HANDBAGS,
KNAPSACKS, OR
GROCERY BAGS.

20--

20--

20--

20--

21

WHAT DO YOU
SEE WHEN YOU
"SEE RED"?

20__

20__

20__

20__

20 _ _

20 _ _

20 _ _

20 _ _

23

VISUALIZE THE PROS
AND CONS OF A
DECISION YOU NEED
TO MAKE.

20__

20__

20__

20__

July

24

WHAT IS ONE
DETAIL FROM YOUR
CHILDHOOD HOME
THAT YOU CAN
VIVIDLY RECALL?

20__

20__

20__

20__

20_ _

20_ _

20_ _

20_ _

20__

20__

20__

20__

20__

20__

20__

20__

20__

20__

20__

20__

29

DOODLE FOR THIRTY
SECONDS WITHOUT
LOOKING AT
THE PAGE.

20__

20__

20__

20__

20__

20__

20__

20__

20_ _

20_ _

20_ _

20_ _

CRAFT AN
ILLUSTRATION
BASED ON A
BELOVED FAMILY
PHOTOGRAPH.

20__

20__

20__

20__

2

FIND AN ARTICLE
IN A MAGAZINE
THAT FEATURES
AN ILLUSTRATION.
HOW WOULD YOU
HAVE COMPOSED IT
DIFFERENTLY?

20__

20__

20__

20__

A FOUR-PARTER:
WHERE ARE YOU
GOING? IN YOUR
FIRST PANEL,
DRAW A STICK
FIGURE VERSION
OF YOURSELF
BEGINNING A
JOURNEY. EACH
YEAR ON THIS DAY,
CONTINUE THE
ADVENTURE UNTIL
YOU REACH YOUR
DESTINATION.

20__

20__

20__

20__

August

4

DRAW YOUR
FAVORITE
CHILDHOOD BOARD
GAME FROM
MEMORY.

20__

20__

20__

20__

August

5

ILLUSTRATE THE
ENDING OF THIS
SENTENCE: "TODAY,
I WILL _____."

20__

20__

20__

20__

August

8

IF YOUR LIFE WERE
A CARTOON STRIP,
WHAT WOULD
TODAY'S PUNCH
LINE BE?

20__

20__

20__

20__

7

SKETCH THE FIRST
THING YOU SEE THAT
IS THE COLOR BLUE.

20__

20__

20__

20__

August

CAT VS. DOG?
SQUID VS. WHALE?
SPIDER VS. FLY?
DRAW A CLASSIC
ANIMAL RIVALRY.

20__

20__

20__

20__

IT'S AN EMERGENCY!
ILLUSTRATE WHAT
THAT SENTENCE
MEANS TO YOU.

20__

20__

20__

20__

10.

LIE ON THE FLOOR
WHEREVER YOU ARE
AND DRAW WHAT
YOU SEE ABOVE YOU.

20__

20__

20__

20__

August

11

LOOK IN YOUR
CLOSET. IS THERE
AN ARTICLE OF
CLOTHING YOU
NEVER WEAR BUT
CAN'T THROW AWAY?

20--

20--

20--

20--

WHAT DOES BOILING
WATER LOOK LIKE?

20_ _

20_ _

20_ _

20_ _

August

13

WHAT WAS
SOMETHING YOU
DREW A LOT AS A
CHILD? DRAW
IT NOW.

20__

20__

20__

20__

14.

"OLD MCDONALD
HAD A FARM . . . AND
ON HIS FARM HE
HAD A _____".

20_ _

20_ _

20_ _

20_ _

20__

20__

20__

20__

20__

20__

20__

20__

WHETHER IT'S A
DISH, AN AWNING,
OR A MENU, DRAW
SOMETHING THAT
REPRESENTS THE
LAST RESTAURANT
YOU ATE IN.

20__

20__

20__

20__

20__

20__

20__

20__

20--

20--

20--

20--

20__

20__

20__

20__

20__

20__

20__

20__

20_ _

20_ _

20_ _

20_ _

LOOK UP A PHOTO
OF FRANK LLOYD
WRIGHT'S FAMOUS
MODERNIST
HOUSE, FALLING
WATER. CREATE A
RENDERING OF
THE HOUSE.

20__

20__

20__

20__

20__

20__

20__

20__

August

25

CREATE TONAL
COMPOSITION WITH
TWO COLORS YOU
DON'T NORMALLY
LIKE TO USE.

20__

20__

20__

20__

20__

20__

20__

20__

20__

20__

20__

20__

28

FILL TODAY'S PANEL
WITH A POINTILLIST
COMPOSITION
BASED ON THE VIEW
OUT THE CLOSEST
WINDOW.

20__

20__

20__

20__

20__

20__

20__

20__

20__

20__

20__

20__

DRAW TWO
ITEMS: ONE THAT
SYMBOLIZES TODAY'S
DAYLIGHT HOURS
AND ONE THAT
SYMBOLIZES ITS
NIGHTTIME HOURS.

20--

20--

20--

20--

1

ILLUSTRATE YOUR
FAVORITE USE OF AN
APPLE. PIE? CIDER?
WORM BAIT?

20_ _

20_ _

20_ _

20_ _

September

2

WHAT'S YOUR
FAVORITE
OUTDATED PIECE
OF TECHNOLOGY?
AN EIGHT-TRACK
TAPE PLAYER? A
ROTARY PHONE?

20__

20__

20__

20__

3

MAKE A COLOR
WHEEL THAT
SHOWCASES THE
VARIOUS COLORS
YOU SEE TODAY.

20_ _

20_ _

20_ _

20_ _

September

DRAW SOME SIMPLE
STICK FIGURE
PEOPLE WAITING IN
LINE. NOW DRAW
WHAT THEY'RE
WAITING FOR.

20__

20__

20__

20__

5

DRAW A SPORTS
TEAM'S LOGO OR
MASCOT FROM
MEMORY.

20 _ _

20 _ _

20 _ _

20 _ _

20__

20__

20__

20__

September

7

ILLUSTRATE AN
ACCOMPLISHMENT
YOU ARE PROUD OF.

20_ _

20_ _

20_ _

20_ _

September

8

THINK ABOUT A
CHERISHED QUOTE
FROM LITERATURE.
NOW CREATE A
COMPOSITION
BASED ON IT.

20__

20__

20__

20__

9

TRY TO DRAW
SOMETHING IN THE
STYLE OF A CLASSIC
COMIC STRIP.

20__

20__

20__

20__

September

10

A FOUR-PARTER:
DRAW A STEP-BY-
STEP PROCESS (ONE
STEP PER YEAR)
OF A POPCORN
KERNEL POPPING.

20__

20__

20__

20__

11.

DRAW SOMETHING
THAT SYMBOLIZES
FELLOWSHIP.

20 _ _

20 _ _

20 _ _

20 _ _

20__

20__

20__

20__

September

13

DRAW A RAINBOW.
WHAT'S REALLY AT
THE END OF IT?

20__

20__

20__

20__

20__

20__

20__

20__

15.

WHAT IF YOU HAD TO
WEAR A DISGUISE
TODAY? PICTURE
IT HERE.

20_ _

20_ _

20_ _

20_ _

20__

20__

20__

20__

September

17

WHAT'S ONE ITEM
FROM YOUR SECRET
WISH LIST?

20＿＿

20＿＿

20＿＿

20＿＿

20__

20__

20__

20__

19.

DESIGN THE
PERFECT S'MORES.
INCLUDE THE
CAMPFIRE AND
THE STICK.

20__

20__

20__

20__

LOOK THROUGH A
MAGAZINE FOR AN
ADVERTISEMENT
YOU CAN'T STAND.
THUMBNAIL OUT A
BETTER VERSION IN
TODAY'S PANEL.

20__

20__

20__

20__

21.

DO YOU OWN AN
UMBRELLA OR A
RAINCOAT? DRAW
ONE OR BOTH
OF THEM.

20__

20__

20__

20__

20__

20__

20__

20__

20__

20__

20__

20__

September

24

WHAT'S THE
SMALLEST
DENOMINATION OF
CURRENCY YOU HAVE
IN YOUR WALLET OR
PURSE? DRAW IT.

20__

20__

20__

20__

25

DRAW A SEESAW
WITH A TINY KITTEN
ON THE HIGH END.
WHAT'S ON THE
LOW END?

20__

20__

20__

20__

20__

20__

20__

20__

27

CAN YOU DREAM UP
SOMETHING PURPLE,
OTHER THAN A
PEOPLE-EATING
MONSTER?

20__

20__

20__

20__

September

28

THE STICK FIGURE
YOU DRAW
IS CARRYING
SOMETHING REALLY, REALLY,
REALLY HEAVY.
WHAT IS IT?

20__

20__

20__

20__

20__

20__

20__

20__

20__

20__

20__

20__

October

DRAW A GHOST
KNOCKING AT
YOUR DOOR.

20__

20__

20__

20__

October

ILLUSTRATE A LINE
FROM A CLASSIC
ROCK SONG (I AM
THE EGG MAN; WILD
HORSES COULDN'T
DRAG ME AWAY; PUT
THE LIME IN THE
COCONUT; ETC.).

20__

20__

20__

20__

October

3

COMPOSE A
PICTURE FEATURING
AUTUMNAL COLORS.

20__

20__

20__

20__

20__

20__

20__

20__

20__

20__

20__

20__

October

6

DRAW A TOY THAT
YOU ALWAYS
WANTED AS A CHILD
BUT NEVER OWNED.

20__

20__

20__

20__

October

7

TAKE A WALK AND
PICK A SMALL
OBJECT FROM
NATURE TO DRAW:
A LEAF, AN ACORN,
A BLADE OF GRASS.

20__

20__

20__

20__

20__

20__

20__

20__

FOR YOU, WHAT
OBJECT DEFINES
THE SEASON?

20_ _

20_ _

20_ _

20_ _

October

10

DRAW YOURSELF
DRAWING. WHAT
ARE YOU DRAWING
IN THE DRAWING OF
YOU DRAWING?

20__

20__

20__

20__

11

WHAT DOES
THE COLOR
ORANGE MAKE
YOU THINK OF?

20_ _

20_ _

20_ _

20_ _

DRAW THREE
OBJECTS BALANCED
PRECARIOUSLY ATOP
ONE ANOTHER. ONE
OF THE OBJECTS IS
A RUBBER DUCKY.
WHAT ARE THE
OTHER TWO?

20__

20__

20__

20__

October

13

WHAT IS ONE THING
YOU'D LIKE TO
ALWAYS REMEMBER
ABOUT TODAY?

20__

20__

20__

20__

October

14

A SPIDER SITS
IN HER WEB. A
THOUGHT BUBBLE
RISES FROM HER
BRAIN. WHAT IS SHE
THINKING?

20__

20__

20__

20__

20＿＿

20＿＿

20＿＿

20＿＿

October

16

DRAW A TROPHY
FOR SOMEONE
DESERVING OF
PRAISE IN
YOUR LIFE.

20__

20__

20__

20__

20__

20__

20__

20__

October

18

IMAGINE SOMETHING
SNEAKING UP
BEHIND YOU—WHO,
OR WHAT, IS IT?

20__

20__

20__

20__

October

19.

WHAT IS ONE THING
THAT'S CHANGED IN
YOUR LIFE FROM
A YEAR AGO?

20__

20__

20__

20__

20__

20__

20__

20__

October

21.

DRAW ONE
FICTIONAL
CHARACTER YOU
WISH WAS REAL.

20__

20__

20__

20__

20__

20__

20__

20__

ABACUS, CALCULATOR, LAPTOP. WHICH ITEM FITS YOUR MOOD TODAY?

20__

20__

20__

20__

20--

20--

20--

20--

HOW WOULD YOU
SYMBOLIZE
YOUR NAME?

20_ _

20_ _

20_ _

20_ _

October

26

IF YOU COULD
CHANGE ONE THING
ABOUT YOURSELF
TODAY, WHAT WOULD
IT BE?

20--

20--

20--

20--

EXAMINE ALL THE
ITEMS IN A DRAWER
IN YOUR HOME.
DRAW THE TWO
MOST UNEXPECTED
OBJECTS.

20_ _

20_ _

20_ _

20_ _

October

28

IMAGINE A LOG
CABIN, AND THEN
DRAW THE SCENE.
IS IT IN THE WOODS?
AT NIGHT? IN
THE SNOW?

20__

20__

20__

20__

October

29

DRAW AN ANIMAL
YOU'VE NEVER SEEN
IN REAL LIFE.

20_ _

20_ _

20_ _

20_ _

20--

20--

20--

20--

DRAW YOUR
PERFECT BAG OF
HALLOWEEN CANDY.

20_ _

20_ _

20_ _

20_ _

IF YOU WERE
TRAPPED ON THE
HIGH SEAS, WHAT
KIND OF SHIP
WOULD YOU BE ON?

20__

20__

20__

20__

2

WHAT RECORD
ALBUM (CASSETTE,
CD, MP3 ALBUM,
ETC.) MEANS THE
MOST TO YOU
RIGHT NOW?

20__

20__

20__

20__

November

3

DRAW A CARTOON
CACTUS IN THE
CORNER OF YOUR
PANEL. NOW FILL
IN THE REST OF
THE SCENE.

20__

20__

20__

20__

CINDERELLA'S
GLASS SLIPPER,
LITTLE RED RIDING
HOOD'S PICNIC
BASKET . . .
DEPICT A FAMOUS
ITEM FROM A
BEDTIME STORY.

20 _ _

20 _ _

20 _ _

20 _ _

November

5

WHAT WAS THE
HAPPIEST PURCHASE
YOU MADE IN THE
PAST FEW WEEKS?

20__

20__

20__

20__

6

DRAW EVERY OFFICE
SUPPLY YOU CAN
THINK OF INTO
TODAY'S PANEL.

20__

20__

20__

20__

20--

20--

20--

20--

SKIRT OR DRESS?
JEANS OR
PANTS? DRAW
SOMETHING YOU
PLAN ON WEARING
TOMORROW.

20__

20__

20__

20__

DO YOU WEAR A WATCH? IF SO, REPLICATE IT HERE. IF NOT, DESIGN A WATCH YOU'D LIKE TO WEAR.

20__

20__

20__

20__

November

10

CAN YOU CRAFT
A SCENE THAT
FEATURES
THREE MUSICAL
INSTRUMENTS?

20__

20__

20__

20__

20__

20__

20__

20__

12

COMPOSE A
LUSH GARDEN
OF ORDINARY
HOUSEPLANTS.

20_ _

20_ _

20_ _

20_ _

20__

20__

20__

20__

20_ _

20_ _

20_ _

20_ _

A STICK-FIGURE
KNIGHT LOOKS UP
AT A DRAGON. WHAT
HAPPENS NEXT?

20__

20__

20__

20__

ILLUSTRATE SOMETHING OLD-FASHIONED: A FOUNTAIN PEN, A HORSE-DRAWN BUGGY, A RECORD PLAYER . . .

20__

20__

20__

20__

WHEREVER YOU
ARE SITTING,
TURN AROUND 180
DEGREES. DRAW
WHAT YOU SEE.

20__

20__

20__

20__

November

18

YOUR INBOX IS
INUNDATED WITH
SPAM! WHAT DOES
THAT LOOK LIKE?

20__

20__

20__

20__

20__

20__

20__

20__

DRAW THE
CONTENTS OF YOUR
DINNER PLATE AT
A HOLIDAY FAMILY
CELEBRATION.

20__

20__

20__

20__

November

21

THINK OF
SOMETHING
METALLIC. TRY
TO REPLICATE ITS
SHEEN OR PATINA
IN THIS SPACE.

20__

20__

20__

20__

November

22

CRAFT A LOVING
PORTRAIT OF YOUR
HEADPHONES,
EAR BUDS, OR
PHONE CHARGER.

20__

20__

20__

20__

20__

20__

20__

20__

24

DRAW A FLOAT YOU'D
LIKE TO SEE IN
THE THANKSGIVING
DAY PARADE.

20_ _

20_ _

20_ _

20_ _

November

25

WHAT DO YOU LOOK
LIKE FROM BEHIND?
DRAW A "REVERSE"
PORTRAIT.

20__

20__

20__

20__

20__

20__

20__

20__

WITHIN TODAY'S
SPACE, CREATE A
FLORAL PATTERN
THAT'S AS BOLD AND
GRAPHIC AS YOU
CAN MAKE IT.

20__

20__

20__

20__

28

DO AN ONLINE
SEARCH FOR "DUTCH
OLD MASTER
DRAWINGS." CHOOSE
ONE IMAGE YOU
LIKE AND ATTEMPT
A THUMBNAIL
COMPOSITION BASED
ON IT.

20_ _

20_ _

20_ _

20_ _

November

29

ILLUSTRATE A HAPPY
MEMORY FROM
YOUR CHILDHOOD.

20--

20--

20--

20--

WHAT DOES THE
MOON LOOK LIKE
THIS EVENING?
DRAW A LUNAR
PORTRAIT.

20_ _

20_ _

20_ _

20_ _

December

DRAW THE MOST SEASON-INAPPROPRIATE THING YOU CAN THINK OF FOR TODAY'S DATE. A FROSTY PIÑA COLADA? AN AIR CONDITIONER BLOWING CHILLED AIR? A SUMMER PICNIC?

20__

20__

20__

20__

2

DRAW A GOOD
FRIEND OR CLOSE
RELATIVE FROM
MEMORY.

20__

20__

20__

20__

December

3

DREAM UP A
CREATIVE WAY
TO COMBINE TWO
ANIMALS INTO ONE.
A FROG AND A
GOAT? A SEAL AND
A BLOWFISH?

20__

20__

20__

20__

DEPICT WINTER
DESCENDING UPON
YOUR TOWN.

20__

20__

20__

20__

DRAW A TIC-TAC-TOE
BOARD, AND PLAY
AGAINST A FRIEND.
BUT INSTEAD OF X'S,
DRAW BUNNIES, AND
INSTEAD OF O'S,
DRAW KITTENS.

20__

20__

20__

20__

6

WHAT IS YOUR IDEAL
LUNCH? COMPARE
IT AGAINST TODAY'S
ACTUAL LUNCH.

20__

20__

20__

20__

December

7

DRAW AN ITEM IN
YOUR POSSESSION
THAT YOU WOULD
FEEL COMFORTABLE
TRADING AWAY.
WHAT WOULD YOU
BARTER IT FOR?

20__

20__

20__

20__

8

COMPOSE A CUBIST
MASTERPIECE.

20 _ _

20 _ _

20 _ _

20 _ _

20__

20__

20__

20__

December

10

IF YOU WERE TO
CREATE YOUR OWN
HOLIDAY CARDS
THIS YEAR, WHAT
WOULD THEY LOOK
LIKE? SKETCH OUT A
THUMBNAIL IDEA IN
TODAY'S SPACE.

20__

20__

20__

20__

MAKE YOUR OWN
FACE CARD FOR A
DECK OF CARDS
(JACK, KING,
OR QUEEN).

20__

20__

20__

20__

12

IN YOUR OWN
MIND, DRAW THE
PHILOSOPHICAL
DIFFERENCE
BETWEEN THE WORD
"SUPPER" AND THE
WORD "DINNER."

20__

20__

20__

20__

December

13

DRAW TWO CIRCLES
IN TODAY'S SPACE.
ARE THEY THE SUN
AND THE MOON?
THE WHEELS OF A
BICYCLE? COMPOSE
AN ILLUSTRATION
BASED ON YOUR
INTERPRETATION OF
THE CIRCLES.

20__

20__

20__

20__

14.

CREATE A HOLIDAY
GIFT-WRAP PATTERN
THAT SUITS YOU
AND YOUR FEELINGS
ABOUT THE SEASON.

20_ _

20_ _

20_ _

20_ _

20__

20__

20__

20__

20__

20__

20__

20__

20__

20__

20__

20__

CREATE A HOW-TO
DIAGRAM THAT
SHOWCASES ALL
THE FOLDING STEPS
NEEDED TO MAKE
AN ORDINARY PAPER
AIRPLANE.

20__

20__

20__

20__

20__

20__

20__

20__

20

DRAW ONE OF THE
FOUR OBJECTS:
A SPACE SHUTTLE,
A DRAGON KITE,
A HELICOPTER, A
HOT-AIR BALLOON.

20__

20__

20__

20__

20__

20__

20__

20__

December

22

SKETCH SOMETHING
WHOSE NAME
BEGINS WITH THE
SAME LETTER AS THE
FIRST LETTER OF
YOUR NAME.

20__

20__

20__

20__

20__

20__

20__

20__

December

24.

SKETCH AN OBJECT
THAT EVOKES THE
MEANING OF THIS
SEASON TO YOU.

20__

20__

20__

20__

20__

20__

20__

20__

26

DRAW AN
ELABORATE VERSION
OF A FAMILIAR
SYMBOL, LIKE AN
AMPERSAND OR A
PERCENTAGE SIGN.

20_ _

20_ _

20_ _

20_ _

WHAT'S A QUOTE
FROM LITERATURE
THAT SPEAKS TO
YOU? COMPOSE
AN ILLUSTRATION
THAT INCORPORATES
THE QUOTE.

20--

20--

20--

20--

DRAW AN
OBJECT THAT
SYMBOLIZES
YOUR GREATEST
ACCOMPLISHMENT
FROM THIS
PAST YEAR.

20_ _

20_ _

20_ _

20_ _

20__

20__

20__

20__

December

30

WHAT WILL
THE AVERAGE
AUTOMOBILE
LOOK LIKE IN
THIRTY YEARS?

20__

20__

20__

20__

December

31

WHAT ARE THREE
THINGS THAT
SHOULD BE AT
EVERY PARTY?

20__

20__

20__

20__